中國碑帖名品 二編 [十五]

# 趙孟頫秋聲賦 歸去來并序

上海書畫出版社

《中國碑帖名品》（二編）編委會

編委會主任

　王立翔

編委（按姓氏筆畫爲序）

　王立翔　田松青

　朱艷萍　張恒烟

　孫稼阜　馮　磊

　馮彦芹

**本册責任編輯**

　張恒烟　馮彦芹

**本册釋文注釋**

　俞　豐　陳鐵男

**本册圖文審定**

　田松青

# 前言

中華文明綿延五千餘年，文字實具第一功。從倉頡造字而雨粟鬼泣的傳說起，歷經華夏子民智慧聚集、薪火相傳，終使漢字生生不息、蔚爲壯觀。伴隨着漢字發展而成長的中國書法，基於漢字象形表意的特性，在一代又一代書寫者的努力之下，最終超越其實用意義，成爲一門世界上其他民族文字無法企及的純藝術，并成爲漢文化的重要元素之一。在中國知識階層看來，書法是中國人『澄懷味象』、寓哲理於詩性的藝術最高表現方式，她净化、提升了人的精神品格，歷來被視爲『道』『器』合一。而事實上，中國書法確實包羅萬象，從孔孟釋道到各家學說，從宇宙自然到社會生活，中華文化的精粹，在其間都得到了種種反映，書法無愧爲中華文化的載體。書法又推動了漢字的發展，篆、隸、草、行、真五體的嬗變和成熟，源於無數書家承前啓後、對漢字美的不懈追求，多樣的書家風格，則愈加顯示出漢字的無窮活力。那些最優秀的『知行合一』的書法家們是中華智慧的實踐者，他們匯成的這條書法之河印證了中華文化的發展。

因此，學習和探求書法藝術，實際上是瞭解中華文化最有效的一個途徑。歷史證明，漢字及其書法衝破了民族文化的隔閡和時空的限制，在世界文明的進程中發生了重要作用。我們堅信，在今後的文明進程中，這一獨特的藝術形式，仍將發揮出巨大的力量。然而，在當代這個社會經濟高速發展、不同文化劇烈碰撞的時期，書法也遭遇前所未有的挑戰，而漢字書寫的退化，或許是書法之道出現踟躕不前窘狀的重要原因，因此，有識之士深感傳統文化有『迷失』和『式微』之虞。書法藝術的健康發展，有賴於對中國文化、藝術真諦更深刻的體認，匯聚更多的力量做更多務實的工作，這是當今從事書法工作的專業人士責無旁貸的重任。

有鑒於此，上海書畫出版社以保存、還原最優秀的書法藝術作品爲目的，從系統觀照整個書法史藝術進程的視綫出發，於二○一一年至二○一五年間出版《中國碑帖名品》叢帖一百種，受到了廣大書法讀者的歡迎，成爲當代書法出版物的重要代表。爲了能夠更好地呈現中國書法的魅力，滿足讀者日益增長的需求，我們決定推出叢帖二編。二編將承續前編的編輯初衷，擴大名作的匯集數量，進一步提升品質，以利讀者品鑒到更多樣的歷代書法經典，獲得對中國書法史更爲豐富的認識，促進對這份寶貴遺産更深入的開掘和研究。

上海書畫出版社

# 簡介

趙孟頫（一二五四—一三二二），字子昂，號松雪、水精宮道人、鷗波等，吳興（今浙江省湖州市）人。趙宋宗室，趙匡胤十一世孫，自幼聰敏，下筆成文，蒙蔭入仕。南宋滅亡後謫居不出，後被行臺侍御史程鉅夫引薦入京，受元世祖、武宗、仁宗、英宗四朝禮遇，歷任集賢直學士、濟南路總管府事、江浙儒學提舉、翰林侍讀學士等，官至翰林學士承旨，榮祿大夫。晚年隱退，稱病致仕，至治二年卒，年六十九，贈江浙中書省平章政事、魏國公，諡號『文敏』。趙孟頫精通詩文音律，尤善書畫，亦能鑒藏。書法獨步當世，有『趙體』之稱，與歐陽詢、顏真卿、柳公權并稱『楷書四大家』。繪畫博貫諸科，自成一家，被譽爲『元人冠冕』。其畫書理論倡導『士氣』『書畫同源』『古意』等説，影響深遠。

《秋聲賦》爲北宋歐陽脩所作，是文學史上的名篇。此卷爲趙孟頫行書墨迹，紙本，縱三十五點七厘米，橫一百八十二點二厘米。其書英氣標舉，骨力勁健，容儀豐縟，猶聞秋聲。現藏遼寧省博物館。

《歸去來并序》，紙本，縱二十四厘米，橫一百四十六點二厘米，行草書，凡五十三行，無紀年。所書係東晉陶潛著名的《歸去來兮辭》，是文學史上的辭賦名篇。趙孟頫一生曾多次書寫，卞永譽《書畫匯考》收録的倪中題跋謂『趙文敏書《歸去來辭》，南北所見無慮數十本，或真或行，各極精好』，可見其寄托歸隱之意頗深。本書此卷今藏遼寧省博物館（現另存兩卷，分別藏於上海博物館與湖州博物館）。本卷爲趙氏典型書風，用筆骨肉勻健，精氣爽朗，全篇婉轉流美，遒勁姿媚，頗具晉人風範，深得『二王』書旨。卷首鈐有『乾隆御覽之寶』『嘉慶御覽之寶』『石渠寶笈』『御書房鑒藏寶』等印，卷尾鈐有『三希堂精鑒璽』『宜子孫』『乾隆鑒賞』『趙氏子昂』『天水郡圖書印』等印。

# 秋聲賦

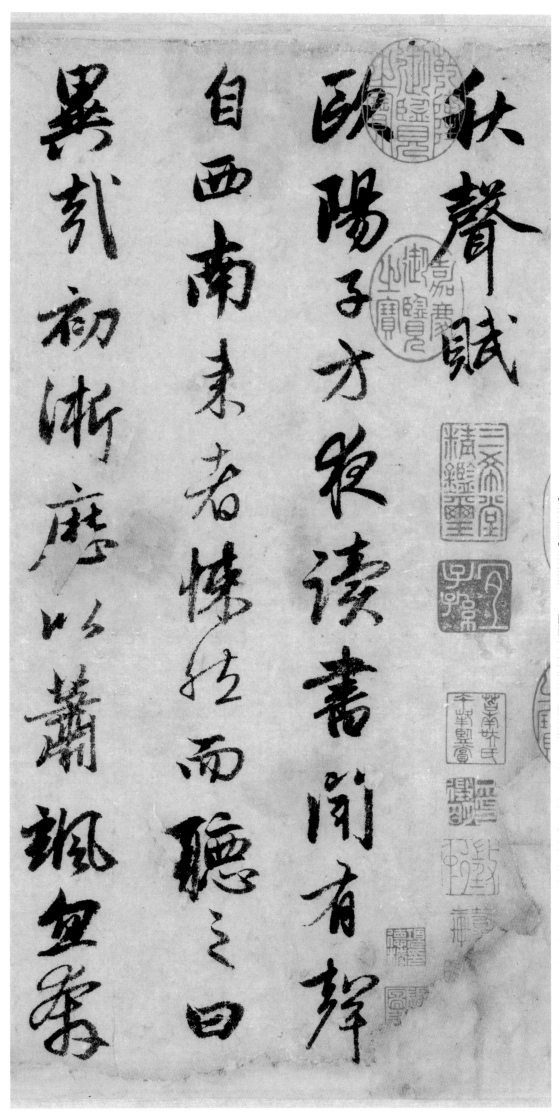

歐陽子：歐陽脩自稱。此賦作於宋仁宗嘉祐四年（一〇五九），時年五十三歲。

淅瀝：即『淅瀝』，形容風雨、落葉等聲音輕微。

蕭颯：風吹草木聲。

悚然：驚恐震懼貌。

【秋聲賦】秋聲賦。／歐陽子方夜讀書，聞有聲／自西南來者，悚然而聽之，曰：／『異哉！』初淅瀝以蕭颯，忽奔／

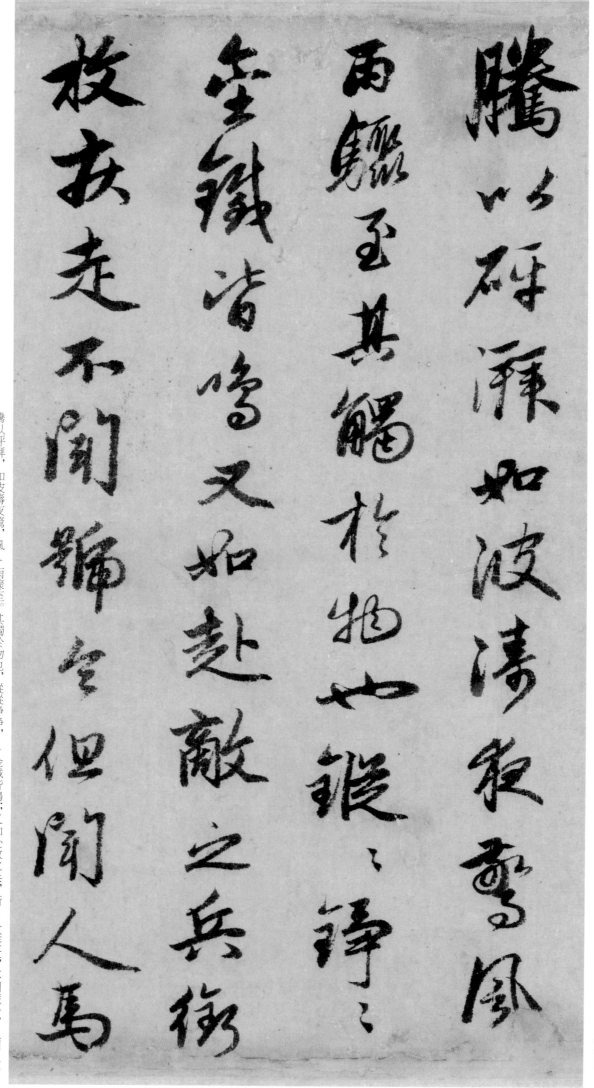

腾以砰湃，如波涛夜驚，風〈雨驟至。其觸於物也，鏦鏦錚錚，〈金鐵皆鳴；又如赴敵之兵，銜〈枚疾走，不聞號令，但聞人馬〈

砰湃：同『澎湃』，比喻聲勢浩大。

鏦鏦錚錚：金屬相撞擊聲。

銜枚：古代作戰行軍或奇襲時，讓士兵銜橫枚以防出聲喧嘩。枚，形似筷子，銜於口中，兩端有帶，可繫於頸上。

之行聲，余謂童子立行釋，余謂童子此何聲

海生視之，童子曰星月皎潔

河在天四無人釋，在樹間

余曰嘻嘻悲哉此秋聲也胡

明河：天河、銀河。宋之問《明河篇》：『明河可望不可親，願得乘槎

一問津。』

之行聲。余謂童子：『此何聲也？』／汝出視之。』童子曰：『星月皎潔，明／河在天。四無人聲，聲在樹間。』／余曰：『嘻嘻悲哉！此秋聲也，胡／

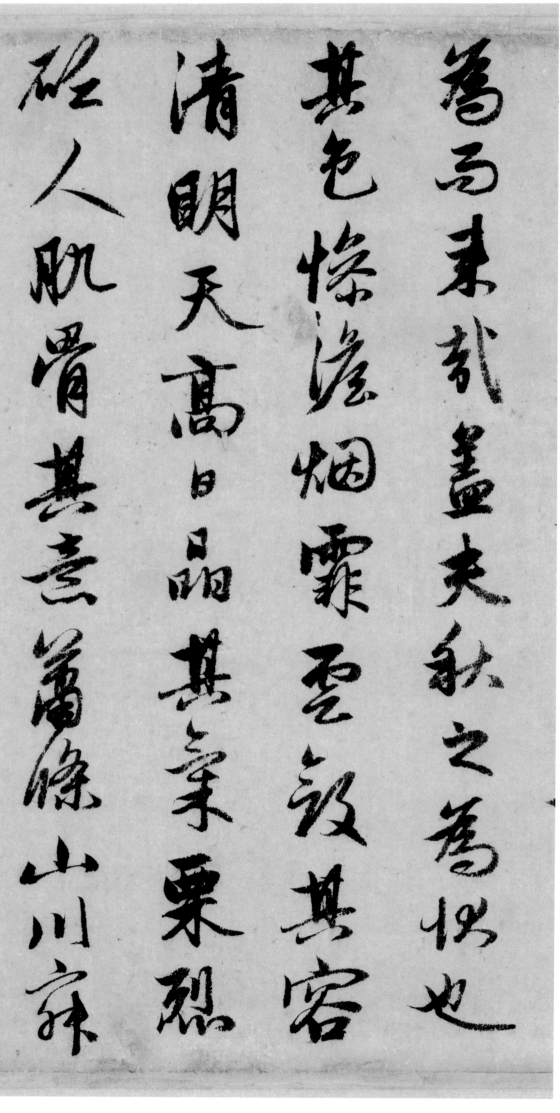

為而來哉？蓋夫秋之為狀也：／其色慘澹，烟霏霙歛；其容／清明，天高日晶；其氣栗烈，／砭人肌骨；其意蕭條，山川寂／

慘澹：同『慘淡』，暗淡。

霏：飄散騰揚。

日晶：日光明亮。

栗烈：一作『栗冽』，寒冷。

砭：本意為治病刺穴之石針，引申為刺、扎。

寮枝其爲聲也凄〻切〻呼號

奮發豐草緑縟而爭茂

佳木蔥籠而可悦草拂之

而色變木遭之而葉脱其所

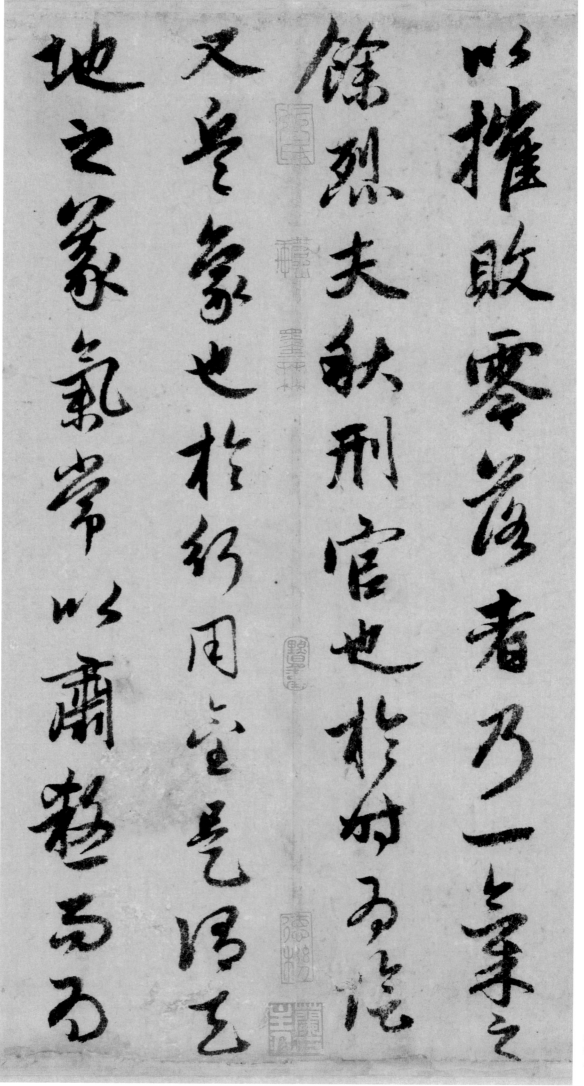

以摧敗零落者，乃一氣之∕餘烈。夫秋，刑官也，於時爲陰∕又兵象也，於行用金。是謂天∕地之義氣，常以肅殺而爲∕

以摧敗零落者，乃一氣之∕餘烈。夫秋，刑官也，於時爲陰∕又兵象也，於行用金。是謂天∕地之義氣，常以肅殺而爲∕

一氣：天地之氣。

餘烈：餘威。

刑官：執掌刑獄之官吏，即『秋官』，『六官』之一。《周禮》以天官∕爲冢宰、地官爲司徒、春官爲宗伯、夏官爲司馬、秋官爲司寇、冬官爲∕司空，職責有分，用於百事。

於行用金：五行屬金。∕古人認爲金屬質地沉重、且常用於杀戮，乃見兵∕象，引申爲事物沉降、收斂等現象，故秋於五行中與金相配。

〇八

心天之於物春生秋實故其

為樂也商聲主西方之音

夷則為七月之律 物既老而悲傷

夷戮也物過盛而當殺 嗟夫

心。天之於物，春生秋實，故其〔為樂也，商聲主西方之音，〕夷則為七月之律。商，傷也，物既老而悲傷；〔夷，戮也，物過盛而當殺。嗟夫！〕

夷則：古代十二音律之一，六陰律稱呂，六陽律稱律。十二律與十二月相配，謂之「律應」。夷則為十二律第九，陽律第五，配七月。《國語·周語下》：「五曰夷則，所以詠歌九則，平民無貳也。」韋昭注：「夷，平也；則，法也。言萬物既成，可法則也。」《禮記·月令》：「孟秋之月……其音商，律中夷則。」

商聲：古代「五音」之一，五行中與金相配，其聲悲涼哀怨。

草木無情者时飄零人為萬
物惟物之靈百�[憂]感其心
事勞其形有動乎中必摇
其精而況思其力之所不及憂

草木無情，有時飄零。人為動／物，惟物之靈。百憂感其心，萬／事勞其形。有動乎中，必摇／其精。而況思其力之所不及，憂／

其智之所不能宜其渥然丹

者爲槁木黝然黑者爲星星

奈何非金石之質欲與草

木而爭榮念誰爲之戕

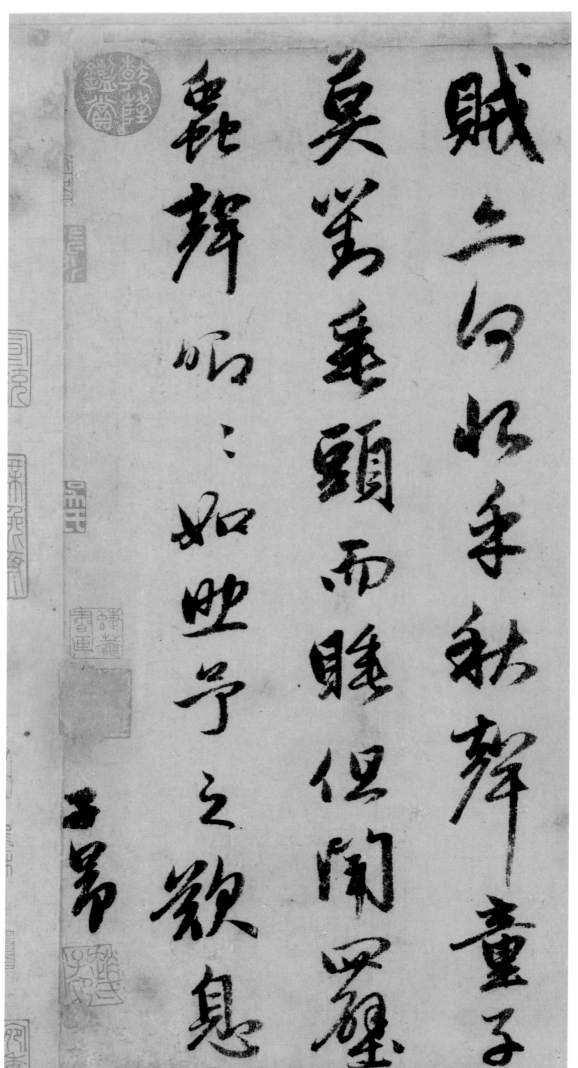

賊，亦何恨乎秋聲！」／童子莫對，垂頭而睡。但聞四壁／蟲聲唧唧，如助予之歎息。／子昂。／

# 歸去來并序

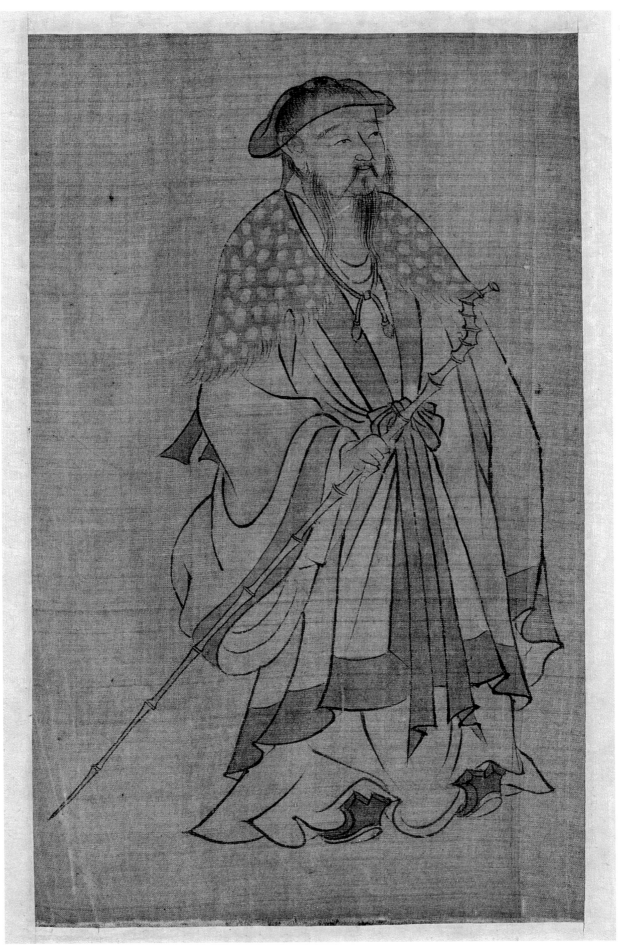

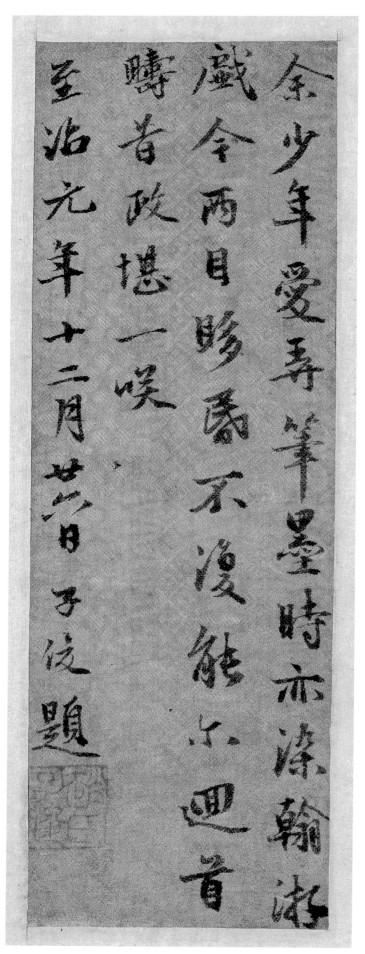

余少年愛弄筆墨時亦溔翰游
戲今兩目眵蠢不復能爾迴首
疇昔政堪一噗
至治元年十二月廿六日子俊題

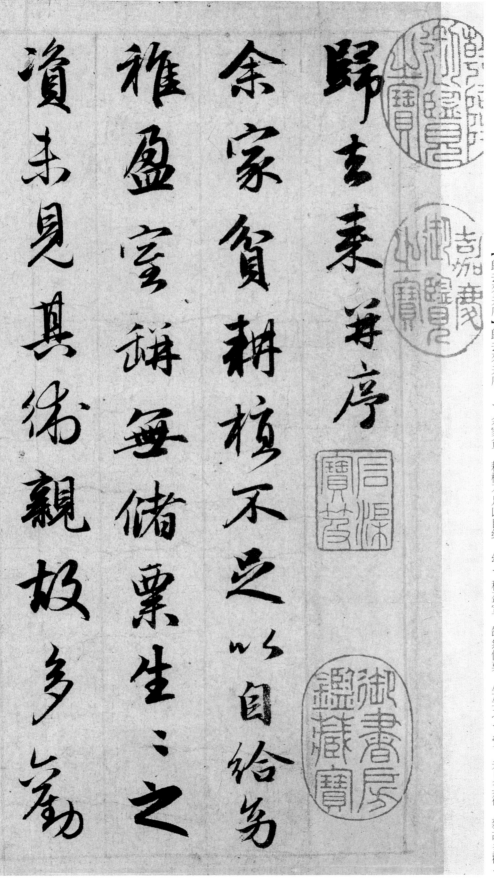

歸去來并序

余家貧耕植不足以自給幼

稚盈室缾無儲粟生生之

資未見其術親故多勸

《歸去來并序》：東晉文學家陶潛作於東晉安帝義

熙元年（四〇五），彼時陶淵明辭去彭澤縣令一

職，歸鄉隱居。辭前有序，全文叙述了其棄官歸田

的原因與感悟，行文優美，思想豁達。

幼稚：此指孩童、兒女。

缾：同『瓶』，此指儲存糧食用的米缸。

生生之資，未見其術：意爲用來維持生計的本領我

還沒有具備。生生，前『生』爲動詞，後『生』爲

名詞。資：財貨，憑藉。

【歸去來并序】歸去來并序。＼余家貧，

耕植不足以自給。幼＼稚盈室，缾無儲粟，生生之＼資，未見其術。親故多勸＼

余爲長吏脫然有懷求之靡途會有四方之事諸侯以惠愛爲德家叔以余貧苦遂見用爲小邑于時

余爲長吏，脫然有懷，求之靡途。會有四方之事，諸侯以惠愛爲德，家叔以余貧苦，遂見用爲小邑。于時

靡途：沒有途徑。

有懷：指有了做官的想法。

脫然：舒展無心貌。

長吏：《漢書·景帝紀》：「吏六百石以上，皆長吏也。」顏師古引張晏注：『長，大也。六百石位大夫。』這裏指地位較高的縣級官吏。

會有四方之事：恰巧碰到國家各地動亂不斷。會，適逢。

家叔：指陶夔，生卒年不詳，東晉丹陽秣陵人，世宦之家，陶淵明從叔，官至太常卿、禮部尚書。

小邑：小城，此指彭澤縣。東晉安帝義熙元年八月，陶淵明最後一次出仕，任彭澤縣令，越八十餘天而辭官。

風波未靜心憚遠役彭澤
去家百里公田之利足以為
酒故便求之及少日眷然
有歸與之情何則質性自

風波未靜：指東晉末年軍閥混戰。

心憚遠役：害怕遠途的公務。役，同『役』，差役。

彭澤：縣名，在今江西省九江市。

眷然：心懷思戀貌。

質性：本性。

風波未靜，心憚遠役。彭澤／去家百里，公田之利，足以爲／酒，故便求之。及少日，眷然／有歸與之情。何則？質性自／

往北饑勵巧以口飢凍難迫

違己交病嘗從人事以口腹

自後於是悵然慷慨深愧

平生之志猶望一稔當斂

然，非矯勵所得。飢凍雖迫，違己交病。嘗從人事，皆口腹／自役。於是悵然慷慨，深愧／平生之志，猶望一稔，當斂／

慷慨：感嘆、歎息。《文選》收陸機《門有車馬客行》：『慷慨惟平生，俛仰獨悲傷。』李善注引《說文》：『慷慨，壯士不得志於心。』

一稔：莊稼成熟一次，因以引申爲一年。

矯勵：勉強矯飾自己的本真性情。

嘗從人事，皆口腹自役：意爲曾經出仕做官，都是不得已爲了滿足口腹溫飽。人事：仕途中的人際交往。役，同『役』，驅使。

悵然：失意不樂貌。

裳宵逝尋程氏妹喪于
武昌情在駿奔自免去職
季秋及冬在官八十餘日因
事順心命篇曰歸去來兮

斂裳宵逝：意爲收拾行囊趁着深夜離去。

尋：不久。

駿奔：急速奔走，此指爲程氏妹奔喪。《後漢書·章帝紀》：『駿奔郊時，咸來助祭。』

季秋：秋末，農曆九月。按，文集原作『仲秋』，農曆八月。

乙巳歲：東晉安帝義熙元年，即四〇五年。

裳宵逝。尋程氏妹喪于＼武昌，情在駿奔，自免去職。＼季秋及冬，在官八十餘日。因＼事順心，命篇曰《歸去來兮》。＼

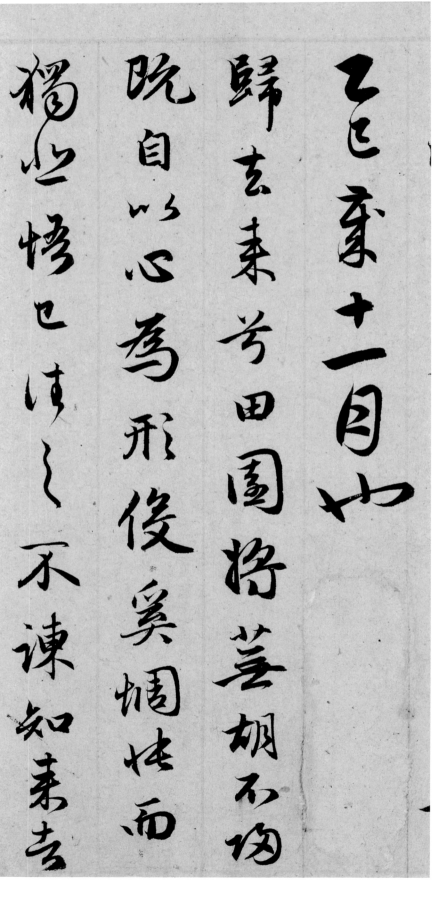

乙巳歲十一月也。／歸去來兮，田園將蕪，胡不歸？／既自以心爲形役，奚惆悵而／獨悲？悟已往之不諫，知來者／

歸去來兮：歸去吧。來、兮：語助詞，無義。

蕪：雜草叢生貌。

奚：何。

已往之不諫：過去的錯誤已經不能挽回改正了。諫，改正、挽救。

以心爲形役：讓本心真性被肉身形體所驅使。意指本意不願出仕，但爲溫飽勉強屈從。

寔：同『實』。

舟遙遙以輕颺：舟船輕快悠揚地蕩漾前進，行至遠方。
颺：舟徐行貌。

熹微：光綫暗弱貌。熹，光明。

乃瞻衡宇：遠遠望見自家簡陋的房屋。瞻，遠望。衡，同『橫』，門上橫木。宇，屋檐。

之可追。寔迷途其未遠，覺／今是而昨非。舟遙遙以輕颺，／風飄飄而吹衣。問征夫以前路，／恨晨光之熹微。乃瞻衡宇，／

之可追寔迷途其未覺

……以輕颺

凤飘飘而吹衣问……夫以前路

恨晨光之熹微乃瞻衡宇

載欣載奔。童僕歡迎，稚子／候門。三徑就荒，松菊猶存。／攜幼入室，有酒盈尊。引壺／觴以自酌，眄庭柯以怡顔。倚／

三徑：指隱士居所。典出趙岐《三輔決錄·逃名》：
『蔣詡歸鄉里，荊棘塞門，舍中有三徑，不出，唯求仲、羊仲從之游。』

盈尊：即『盈樽』，盛滿酒杯。

眄庭柯以怡顔：偶見自家庭院中的樹木，心情便感到愉悦。眄，同『眄』，偶然無心瞥見。怡顔，使容顔和悦。

南窗以寄傲，審容膝之易

安園日涉以成趣門雖設而

常關策扶老以流憩時矯

首而遊觀雲無心以出岫鳥倦

寄傲：寄托高傲脫俗的性情。

容膝：僅能容納雙膝，此指居所狹小。

流憩：時閒閒步游走，時而稍作休息。

園日涉以成趣：意爲每日游涉於田園內，其自成樂趣。

矯首：抬頭。

遐觀：望向遠處。

策扶老：拄着拐杖。扶老，指可供老人扶持依靠，爲手杖別名。

雲無心以出岫：雲氣自然而然地從山中飄盪出來。岫，巖穴、山洞。

南窗以寄傲，審容膝之易〉安。園日涉以成趣，門雖設而〉常關。策扶老以流憩，時矯〉首而遐觀。雲無心以出岫，鳥倦〉

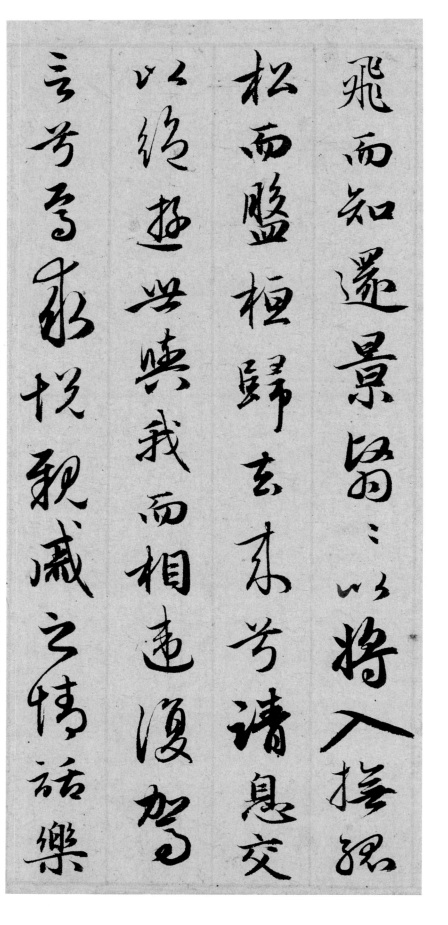

飛而知還。景翳翳以將入，撫孤／松而盤桓。歸去來兮，請息交／以絕遊。世與我而相違，復駕／言兮焉求？悅親戚之情話，樂／

翳翳：晦暗不明貌。

盤桓：徘徊不進。《文選》收班固《幽通賦》：『承／靈訓其虛徐兮，竚盤桓而且俟。』李善注：『盤桓，／不進也。』

駕言：駕車出行，此指追求名利。言，語助詞。語本／《詩經·邶風·泉水》：『駕言出游，以寫我憂。』

琴書以消憂農人告余以夫

及將有事于西疇或命巾車

或棹孤舟既窈窕以尋壑亦

崎嶇而經丘木欣欣以向榮泉涓

琴書以消憂。農人告余以春〔及，將有事于西疇。或命巾車，〕或棹孤舟。既窈窕以尋壑，亦〔崎嶇而經丘。木欣欣以向榮，泉涓涓〔

春及：春天來到。

將有事於西疇：意爲西面的田地將要準備耕種了。疇，古代耕地種植穀物稱『田』，種植諸麻稱『疇』，後泛指田地。

或命巾車，或棹孤舟：有時推着覆有巾帷的輪車，有時劃着孤獨寂寞的篷船。

崎嶇：高低不平貌。

〇二七

而始流。善萬物之得時，感吾生〳之行休。已矣乎！寓形宇内復〳幾時？曷不委心任去留？胡爲乎皇皇〳欲何之？富貴非吾願，帝鄉不〳

善萬物之得時，感吾生之行休：意爲贊嘆自然萬物應
節而萌發，感慨人生終有盡時。

已矣乎：算了吧，就這樣吧。

寓内：原作『宇内』，猶言『天下』，指天地之間。

曷：何。

皇皇：亦作『遑遑』，心神不安貌。

帝鄉：天宮、仙境。《莊子·天地》：『千歲厭世，去
而上仙，乘彼白雲，至於帝鄉。』

可期。懷良辰以孤往，或植
杖而耘耔。登東皋以舒嘯，
臨清流而賦詩。聊乘化以
歸盡樂夫天命復奚疑

植杖：原意爲將拐杖插入土中，置於一旁，後指倚杖、扶杖。語本《論語‧微子》：「子路從而後，遇丈人，以杖荷蓧。子路問曰：「子見夫子乎！」丈人曰：「四體不勤，五穀不分，孰爲夫子？」植其杖而芸。」

耘耔：除草培土，後泛指從事田間勞動。語本《詩經‧小雅‧甫田》：「今適南畝，或耘或耔。」

皋：同「皐」，水邊高地。

舒嘯：猶言「長嘯」，縱聲歌詠。

乘化：順遂自然。化，造化。

歸盡：歸於盡滅。此指死亡。

可期。懷良辰以孤往，或植〈杖而耘耔。登東皋以舒嘯，臨清流而賦詩。聊乘化以〉歸盡，樂夫天命復奚疑！〉

子昂。

# 歷代集評

趙承旨此書英標勁骨，謖謖有松風意，要當與秋聲鬭雄，而行間茂密，豐容縟婉，春風融融波拂間，故賦所不能兼有也。承旨書與歐陽少師文皆中古而後為最鮮令標舉者，惜不能脫本來面目。盡脫之，何必減羊中散，褚愛州？

趙吳興書《歸去來辭》極多，獨此為第一本。妙在藏鋒，不但取態，往往筆盡意不盡，與余所寶《枯樹賦》結法相甲乙。余生平見蘇長公，鮮于伯機及公書此辭不少，然見輒愧之。

——明 王世貞《弇州續稿》

虛館坐清曉，高秋零露時。佳菊秀可餐，墨葩含晚滋。芳馨發孤思，寫此《歸來辭》。餘興猶未巳，寒玉生疏枝。孰謂公子懷，不與幽人期。撫卷三嘆息，繫年非義熙。

——明 余堯臣《趙吳興淵明像并書〈歸去來辭〉詩》

性通敏持重，未嘗妄言笑。書一目輒成誦，詩賦、文辭清邃高古。善鑒定古器物、名畫。畫山水、竹石、人馬、花鳥悉造其微。尤善書，篆法石鼓、詛楚、隸法梁、鍾，草法羲、獻。或得其片文遺帖，亦誇以為榮。然公之才名，頗為書畫所掩，人知其書畫，而不知其文章。知其文章，而不知其經濟之才也。

——明 陶宗儀《書史會要》

若夫趙孟頫之書，溫潤閑雅，似接右軍正脈之傳，妍媚纖柔，殊乏大節不奪之氣。

——明 項穆《書法雅言》

趙松雪更用法，而參之宋人之意，上追二王，後人不及矣，為奴書之論者不知也。

——清 馮班《鈍吟書要》

吳興書筆專用平順，一點一畫、一字一行，排次頂接而成。古帖字體大小頗有相徑庭者，如老翁攜幼孫行，長短參差，而情意真摯，痛癢相關。吳興書則如市人入隘巷，魚貫徐行，而爭先競後之色人人見面，安能使上下左右空白有字哉！其所以盛行數百年者，徒以便經生胥史故耳。然竟不能廢者，以其筆雖平順，而來去出入處皆有曲折停蓄。其後學吳興者，雖極似而曲折停蓄不存，惟求勻淨，是以一時雖為經生胥史所宗尚，不旋踵而烟銷火滅也。

——清 包世臣《藝舟雙楫》

趙文敏書《歸去來辭》，南北所見無慮數十本，或真或行，各極精好。淵明有道而隱者也，其為文詞皆以發其冲澹幽逸之趣，文敏居宦達中，獨能好之，其志亦可尚矣。方之晉人愛寫《洛神賦》者，不賢乎哉？此卷尤妙入循，正宜寶之。至正十六年歲在丙申正月廿六日，槁城倪中書於杭城東橋寓舍外。

——《書畫匯考》

僧正印題識云：『鐵畫銀鈎法二王，平生好寫晉文章。斷弦喜有鸞膠續，跨竈衝樓穆與光。元統甲戌夏獲觀松雪老人書淵明《歸去來辭》……』正印又跋語云：『宋社既屋，松雪翁乃仕於元，平日復愛書晉徵士陶潛《歸去來詞》以傳於世。或議翁與潛意果合歟否耶？噫！是奚足以知翁也哉。昔殷之微子識天命有歸，乃負祭器奔周，卒受封以存殷祀，然則翁之書是詞也，又奚愧？』

僧自厚題云：『趙公筆法稱獨步，陶令文章不厭聽。此卷祇宜天上有，莫嗔蕭翼賺蘭亭。湖隱老衲自厚。』

——《石渠寶笈》

圖書在版編目（CIP）數據

趙孟頫秋聲賦 歸去來并序/上海書畫出版社編.—上海：
上海書畫出版社，2022.1
（中國碑帖名品二編）
ISBN 978-7-5479-2799-1

Ⅰ.①趙… Ⅱ.①上… Ⅲ.①行書-碑帖-中國-元代 Ⅳ.
①J292.25

中國版本圖書館CIP數據核字（2022）第004945號

中國碑帖名品二編［十五］
趙孟頫秋聲賦 歸去來并序
本社 編

| 責任編輯 | 張恒烟　馮彥芹 |
| 審　讀 | 陳家紅 |
| 圖文審定 | 田松青 |
| 責任校對 | 朱慧 |
| 封面設計 | 王峥 |
| 整體設計 | 馮磊 |
| 技術編輯 | 包賽明 |

出版發行　上海世紀出版集團
　　　　　⊕上海書畫出版社

| 地址 | 上海市閔行區號景路159弄A座4樓 |
| 郵政編碼 | 201101 |
| 網址 | www.shshuhua.com |
| E-mail | shcpph@163.com |
| 製版 | 上海久段文化發展有限公司 |
| 印刷 | 上海雅昌藝術印刷有限公司 |
| 經銷 | 各地新華書店 |
| 開本 | 710×889mm 1/8 |
| 印張 | 4.5 |
| 版次 | 2022年6月第1版 |
| | 2022年6月第1次印刷 |
| 書號 | ISBN 978-7-5479-2799-1 |
| 定價 | 45.00元 |

若有印刷、裝訂質量問題，請與承印廠聯繫
版權所有　翻印必究